馬上上手，輕鬆繪製！

超可愛貓咪似顏繪

CONTENTS

前言

用大大的眼睛直盯著你、像人類一般歪著頭的模樣、跌倒的樣子、急切撒嬌的樣子……。

貓咪的表情和動作都是非常豐富的。正因為如此，讓人無法移開視線且深深著迷。

在本書中，集結了許多貓咪可愛姿勢和表情的底稿。

只是看著就覺得胸口一緊！描著畫後更加心動不已！

而雖然概括為貓，但還是有許多種類。而在各式各樣的種類中，有些是耳朵較大、有些是有長長的毛，各自有各自的特色。

請試著一邊留意這些特點，一邊描繪可愛的貓咪看看。

在社群網站上很受歡迎的貓咪也會出現在本書中喔。

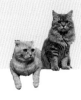

那麼、要從哪隻貓咪開始畫起呢？

享受似顏繪的方法

首先，先來預先學習似顏繪的重點吧。雖然這麼說，但一點也不難。
不論是似顏繪的工具或描線的畫法基本上都沒有限制。

準備上課用的
筆記用具吧

自來水　水性　原子筆　自動鉛筆　橡皮擦　　鉛筆
毛筆　簽字筆

最先要準備的就是鉛筆和橡皮擦。鉛筆筆芯的硬度依照自己的喜好選擇即可。2B等比較軟的筆芯較容易畫出深淺，可以呈現的感覺也更豐富。橡皮擦則選用普通塑膠四角橡皮擦，如果有筆型的橡皮擦在擦細節時會很方便。用自動鉛筆或原子筆、自來水毛筆、水性簽字筆等描繪，也能享受些許不同的畫面氛圍。

從底圖的哪邊
開始描線都OK！

似顏繪沒有特定的規則。要從哪裡的線開始描繪都可以。不過，建議如果是右撇子的話就從底稿左邊開始描繪，左撇子就從底稿右邊開始畫，就比較不會把手弄髒。

隨意地添加
描繪線條也很有趣

就算畫到超出底稿的線條也不需要太過在意。此外，試著添加一些毛、或是改變貓咪的毛流等，自由的安排變化也是一種享受的方法。

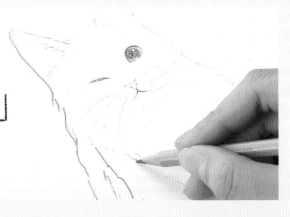

開始描線後會
看起來變得 很立體

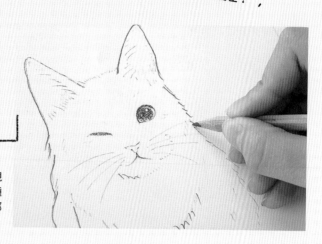

只要描出底稿的線條，就會呈現
出毛的質感，插畫看起來會有種
浮出來的感覺。就算只描繪一部
分，也會開始興奮起來呢。

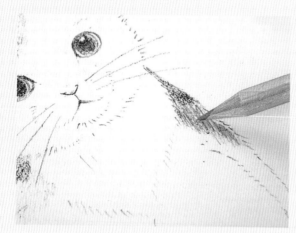

描繪出花紋後
氣氛就會更加提升

只要用鉛筆將身體或臉部的花紋上色，就
能呈現立體感。將鉛筆橫拿平塗，或是
以重疊線條並留下空隙的方式上色，有很
多種上色法。請隨意地試看看吧。

將眼睛 塗黑 後就能
呈現貓咪的表情

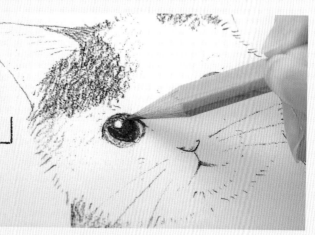

描繪貓咪的似顏繪時，眼睛的畫法
是重點。將光線反射處留白，將黑
色部分充分上色，就能畫出貓咪令
人喜愛且栩栩如生的表情。

試著改變鉛筆的拿法

依照描繪的地方試著改變看看鉛筆的拿法，就能畫出差異明顯的作品。

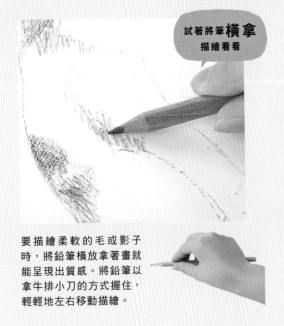

> 試著將筆**橫拿**
> 描繪看看

要描繪柔軟的毛或影子時，將鉛筆橫放拿著畫就能呈現出質感。將鉛筆以拿牛排小刀的方式握住，輕輕地左右移動描繪。

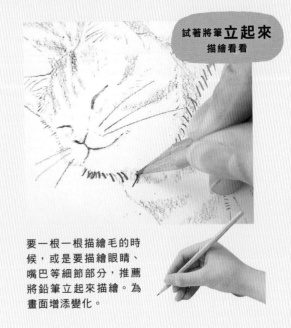

> 試著將筆**立起來**
> 描繪看看

要一根一根描繪毛的時候，或是要描繪眼睛、嘴巴等細節部分，推薦將鉛筆立起來描繪。為畫面增添變化。

試著換筆畫畫看

用鉛筆以外的其他筆描繪看看吧。描繪時的感覺和成品也會有所不同，找找看自己喜歡的媒材吧。

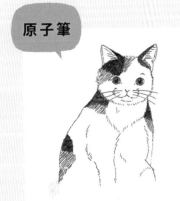

> 原子筆

以輕輕的力道描繪，線條比鉛筆描繪的更清晰。也有油性或是中性筆等各種種類。

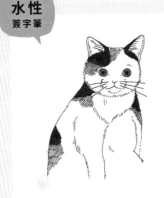

> 水性
> 簽字筆

畫起來的感覺俐落且平滑。可以畫出強而有力的線條，能呈現畫面的魄力。

> 自動鉛筆

和鉛筆不同，可以從頭到尾以相同粗細的線條描線。也很適合在補足細節線條時使用。

享受 底稿的不同氛圍

根據不同印象欣賞底稿也是使用本書的樂趣之一。
從令人憐愛的到讓人覺得高雅的貓咪底稿,你都可以根據當天的心情進行選擇。

感覺惹人憐愛
的底稿

Part1和Part4的底稿,惹人憐愛的表情很吸引人。圓睜的眼睛與柔軟的毛流為其特色。

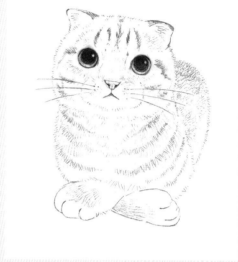

讓人覺得挺拔優美
的底稿

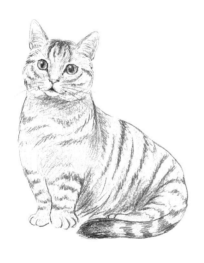

讓人覺得高雅
的底稿

Part2的貓咪充滿優美的感覺。推薦使用較強烈的線條描繪出強而有力的氛圍。

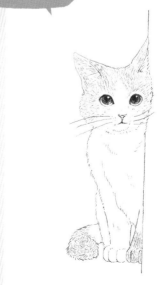

Part3的底稿,特色是細緻且高雅的筆觸。好好享受纖細毛流和溫柔的表情。

身體和臉部有花紋的
貓咪。挺立的耳朵和
圓滾滾的眼睛也是特
色。

試著模仿並描繪看看

首先先參考左頁的範例挑戰看看吧。

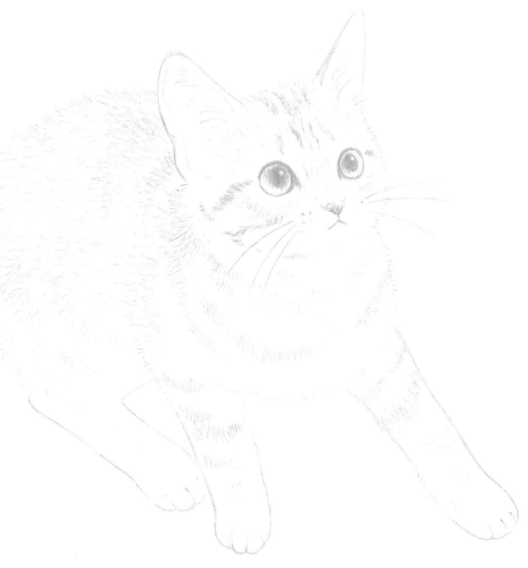

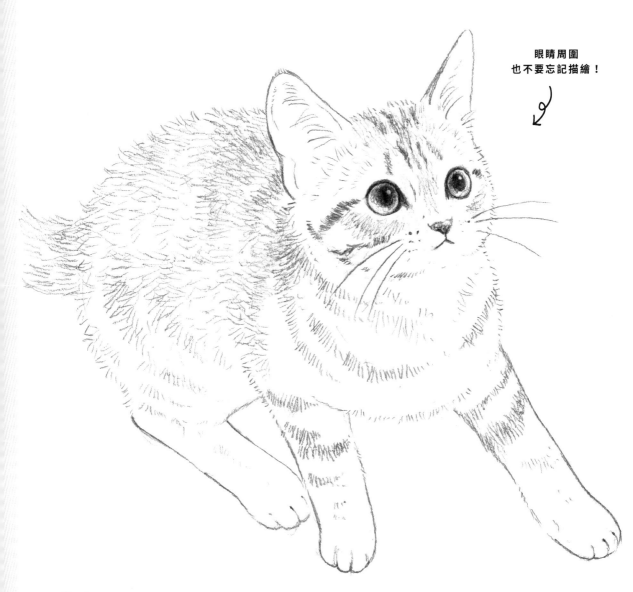

眼睛周圍
也不要忘記描繪！

Point

- 毛一根一根地描繪就會更提升真實感
- 花紋比較深的地方就用較強的筆壓畫出立體感
- 眼睛周圍用力描繪會讓人印象更加深刻

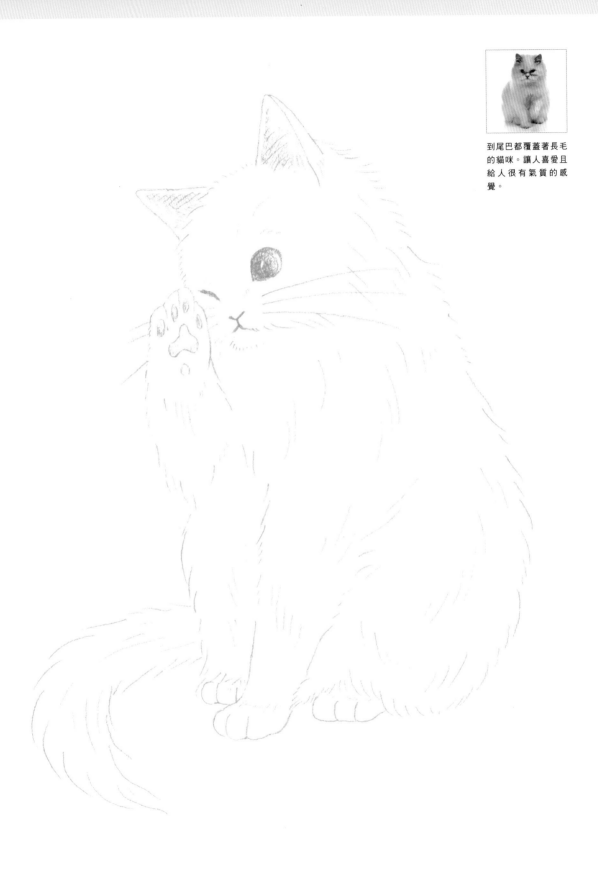

到尾巴都覆蓋著長毛
的貓咪。讓人喜愛且
給人很有氣質的感
覺。

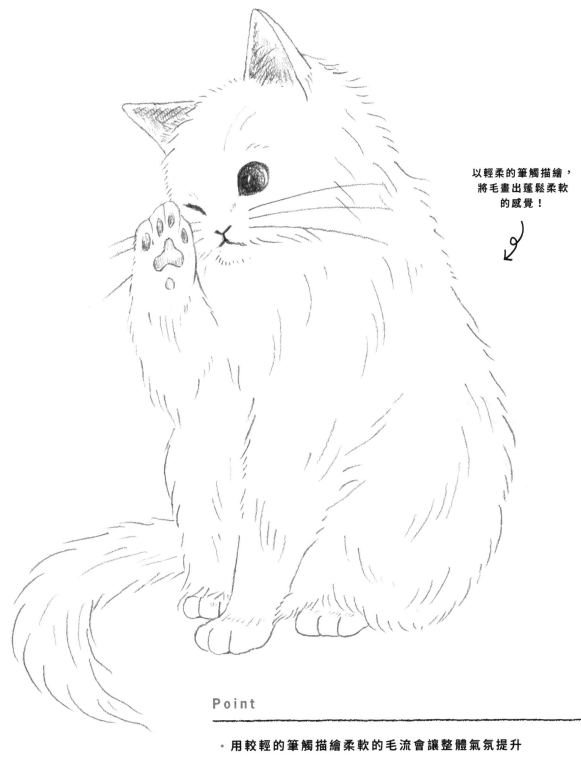

以輕柔的筆觸描繪，
將毛畫出蓬鬆柔軟
的感覺！

Point

- 用較輕的筆觸描繪柔軟的毛流會讓整體氣氛提升
- 肉球等部位用力一點描繪，就能為畫面增添起伏
- 重疊線條將耳朵內側的陰影也呈現出來，就會更有立體感

認識貓咪的臉部特徵！

先知道關於貓咪的臉部特徵，更能夠享受繪製的樂趣。
眼睛和耳朵的形狀、鬍鬚的方向等會因為貓咪的不同而有所差異。
因此可以透過貓咪的照片進行更加詳細的觀察。

三角形的 耳朵

貓咪的耳朵有 30 多條肌肉，所以可以轉向側邊或後方等各個方向。形狀一般是呈現三角形，但大小和生長的樣子因種類而各有不同。也有耳尖折起來的貓咪或是向內側摺的品種。

大大的 眼睛

大大的眼睛就是貓咪最迷人的地方。圓滾滾的眼睛或是杏仁狀的眼睛等，因貓咪的品種而多少有些差異，但主要多是稍微往上吊的樣子。眼睛的顏色也有很多種，光是代表性的顏色就約有 10 來種。

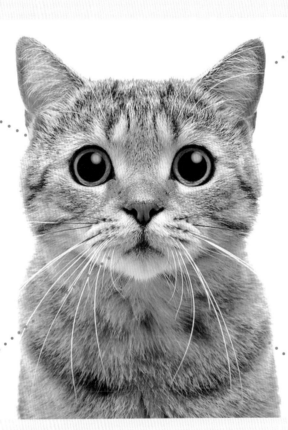

鼻子和 嘴巴

和臉部的大小相較之下，鼻子和嘴巴顯得較小。鼻子呈三角形且稍微往前突出的種類較多，但非常受歡迎的寵物貓「異國短毛貓」特色就是鼻子較扁，也是其迷人之處。嘴巴形狀也因貓咪種類不同而有所差異。

鬍鬚

貓咪的嘴巴和鼻子附近會長出許多鬍鬚。如果情緒穩定的話就會自然地向下垂，興奮的時候嘴部會用力，鬍鬚就會向前。在畫似顏繪時，只要描繪出鬍鬚，就會馬上變得更像真的貓咪。

PART

1

社群網站上的粉絲超多！

試著描繪看看
明星貓咪吧

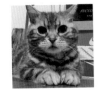

なごむ

品種 / 美國短毛貓
性別 / 公
年齡 / 10 歲

特色是銀色和黑色相
間的條紋花紋。稍微
上揚的眼睛讓臉部看
起來較銳利。

なごむ&
きなこ

圓圓的眼睛讓人印象深刻的なごむ
和身體胖胖的きなこ。
Instagram 的追蹤人數
已經超過24萬。

Instagram/ matsumotooooooo

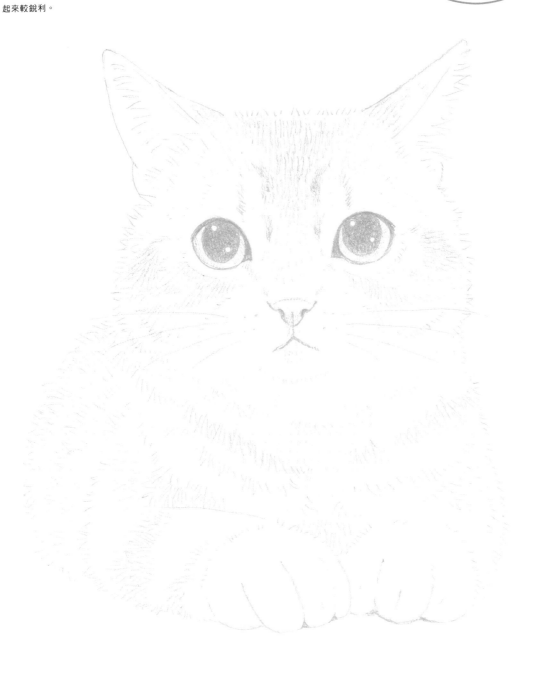

なごむ

以稍微往上看的眼神
盯著。好像想要什麼
的表情讓人憐愛。

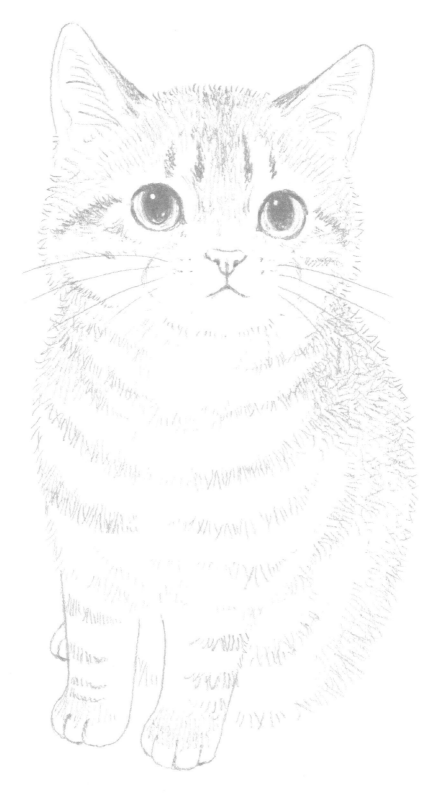

試著描繪看看明星貓咪吧

なごむ

耳朵稍微向旁邊張
開。遠望的英挺姿態
很帥氣。

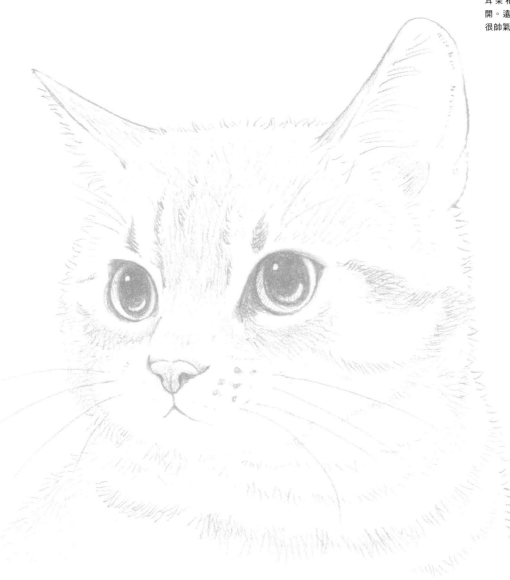

きなこ

品種 / 米克斯
性別 / 母
年齡 / 11 歲

很喜歡窩在箱子裡的
きなこ。身體圓滾滾
的，但臉部看起來較
鮮明銳利。

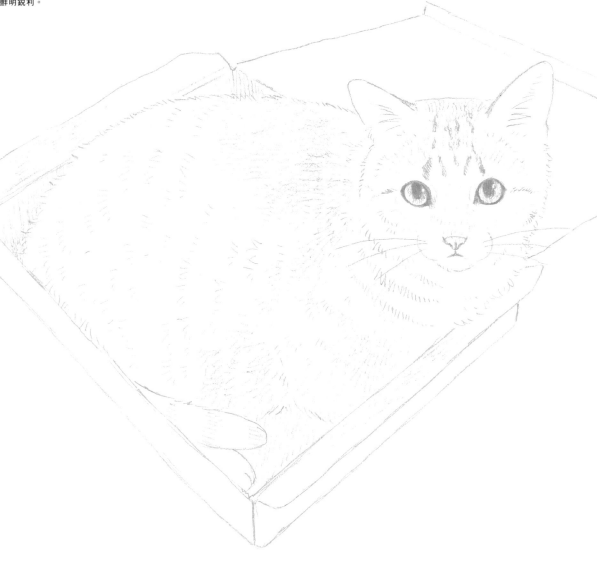

ムータ

品種 / 蘇格蘭折耳貓
性別 / 公
年齡 / 5 歲

下垂的耳朵很可
愛。非常喜歡他前
腳交叉的坐姿。

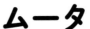

ムータ

「根本就是玩偶！」
因此而受到熱烈討論。
讓人忍不住失笑的可愛座姿也
備受矚目。

Instagram / ashmiemu

瞇起眼睛的樣子。在
冥想嗎!?穩穩坐著
的姿勢彷彿在坐禪?

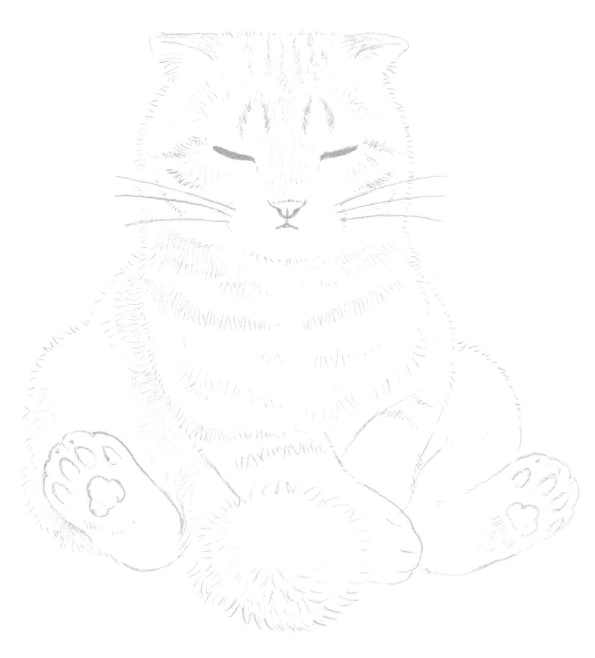

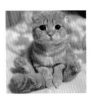

前腳併攏、端正坐好
的樣子。正在用水汪
汪的眼神撒嬌嗎！？

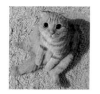

也很擅長人類歐吉桑
般的姿勢呢。用圓圓
的雙眼看著你。

試著描繪看看明星貓咪吧

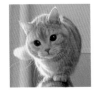

ぷー

品種 / 曼赤肯貓
性別 / 公
年齡 / 4 歲

臉、身體和眼睛都圓
滾滾的。彷彿在仔細
盯著什麼的眼睛非常
惹人喜愛。

ぷ 一

特色是短短的腳和圓圓的臉。
直直盯著、有點做作的樣子
也非常可愛。

Instagram / pooh0403

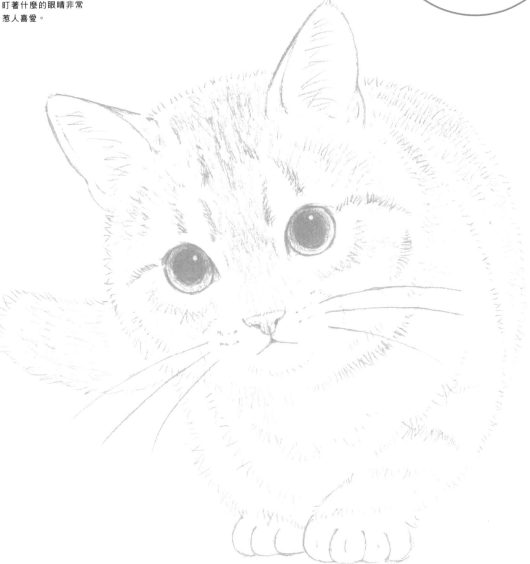

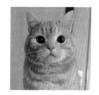

直挺挺立著的耳朵也
非常可愛。脖子周圍
因為毛流而看起來像
穿了柔軟的厚大衣
般。

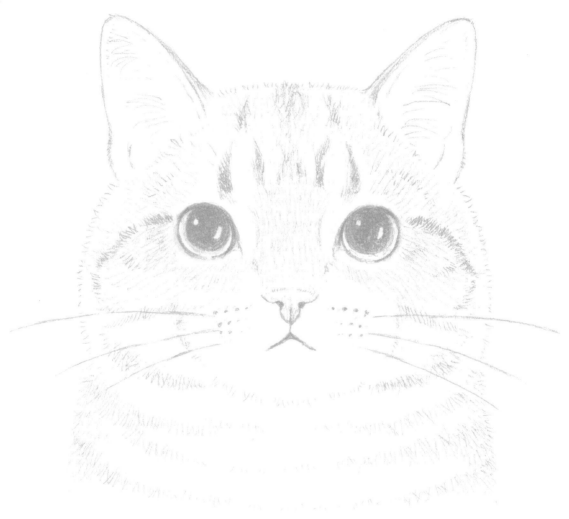

戴著喜歡的蝴蝶結打
扮一下。露出看似得
意洋洋的表情。

磨爪子中。用曼赤肯
貓特有的小短腿抓著
磨爪棒。

解答關於貓咪的神奇之處！

平常和貓咪一起生活的話，就會看到很多不可思議的姿勢和行為。
如果能知道貓咪為什麼會這樣做的話，就能更開心地和貓咪溝通喔！

Q 為什麼貓咪會跑進籠子或箱子裡？

A 貓咪還是野生動物時留下來的習慣。

貓咪本來是野生動物。在還是野生動物時，貓咪會將樹洞或洞穴等當成睡覺的地方。所以家貓會把身體縮在小箱子或狹窄的地方，可以想成是野生貓咪祖先的習性而留下來的本能行為。

Q 貓咪是怎麼把身體拉得長～長～的？

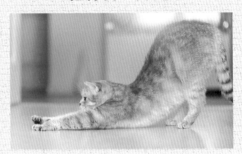

A 因為貓咪的關節柔軟度好，能像橡皮一樣拉伸。

貓咪伸展時身體就會拉長，是因為關節也拉伸的關係。動物身體的骨頭和骨頭之間是以關節連接，貓咪的關節處柔軟度很好，所以可以像橡皮一樣拉開。因為如此，將平常約0.5cm左右的關節拉伸後，也有可能會變成1cm。

Q 為什麼一樣的話由不同人說，貓咪的反應也會不同？

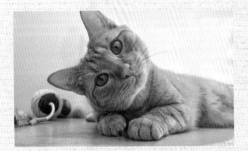

A 因為音調不同，所以貓咪沒有辦法理解是同樣的話。

重複傳達一樣的話數次後，貓咪就會記得那句話的意思。不過，也有可能其他人說一樣的話貓咪卻沒反應。那是因為對貓咪來說是用聲音來記憶語言的。所以如果和平常的音調等不同，就有可能沒辦法讓貓咪聽懂。

Q 為什麼會一直盯著什麼都沒有的地方？

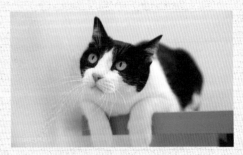

A 其實不是在看著什麼，而是在聽聲音。

事實上這時候的貓咪沒有在看什麼，反而似乎是在「聽」。貓咪可以聽見人類聽不見的周圍波動的聲音。直直盯著看的時候，即使是人類注意不到的聲音，也可以知道貓咪的耳朵正朝著聽的到聲音的方向。

表情和體態也各有不同

試著描繪看看
各種不同的貓咪

蘇格蘭折耳貓
中型身材且充滿肌肉的身體。頭部圓圓的,是下巴和臉頰非常分明的貓咪種類。

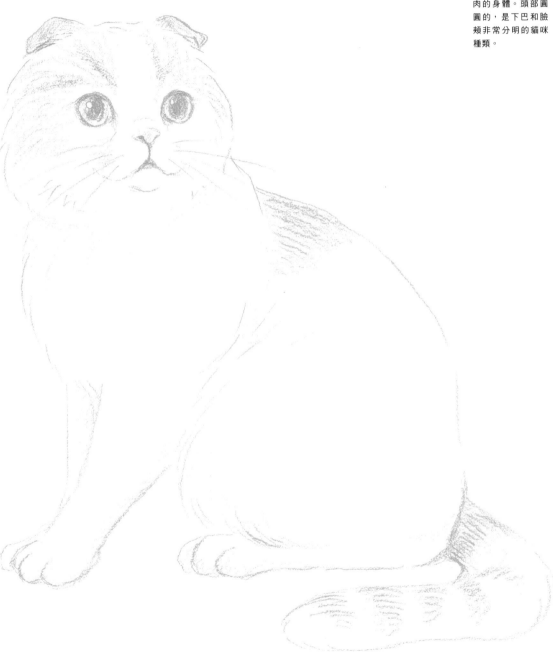

蘇格蘭折耳貓

特色是向前彎折的
耳朵。大大睜開的
眼睛讓人覺得可愛
不已。

試著描繪看看各種不同的貓咪

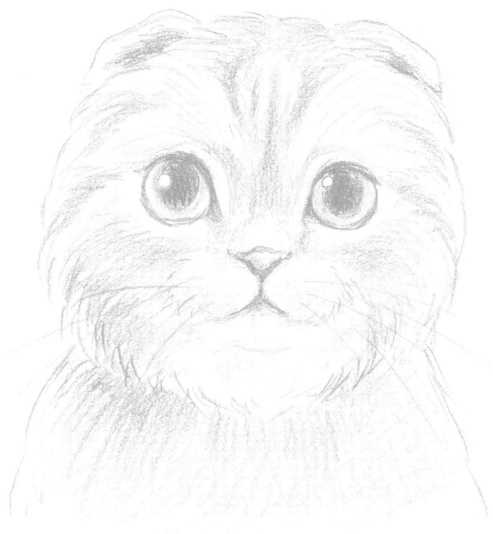

曼赤肯貓

臉頰骨的位置較
高，清楚分明的臉
部。耳朵略大且最
前端帶有些許圓弧
狀。

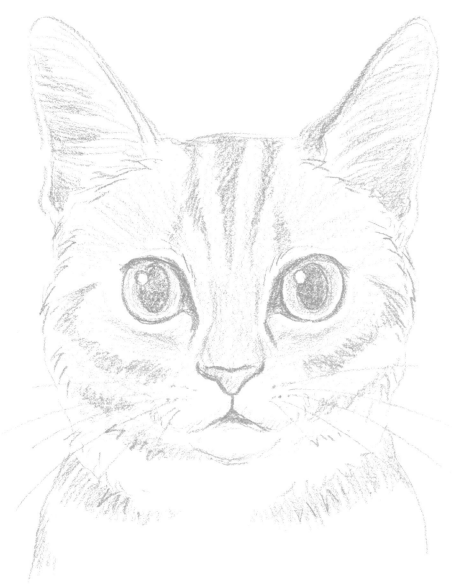

曼赤肯貓

因為腳短短的,所以
會小步快速行走。尾
巴比起身體會略短或
是差不多長。

試著描繪看看各種不同的貓咪

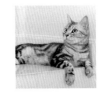

美國短毛貓

身上的毛質感稍硬。
耳朵的前端略帶圓弧
狀，兩耳位置感覺分
得比較開。

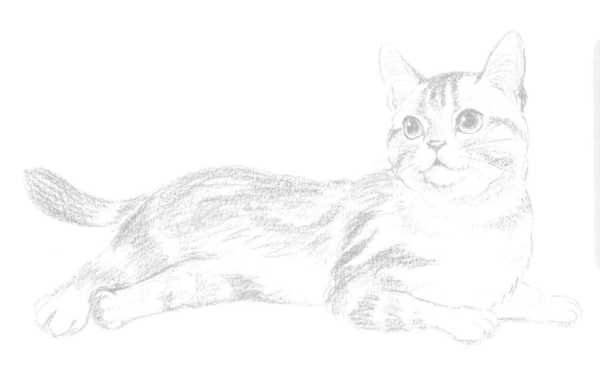

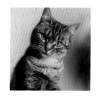

美國短毛貓

頭部較大。額頭有
M 字花紋，從眼睛
外側向後方延伸的
線條花紋也是其特
色。

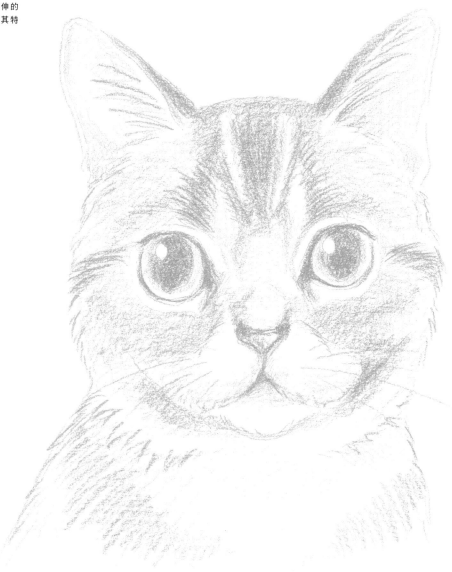

試著描繪看看各種不同的貓咪

布偶貓

頭部較寬,耳朵和
耳朵之間不呈圓弧
狀而是平的。眼睛
感覺略向上吊。

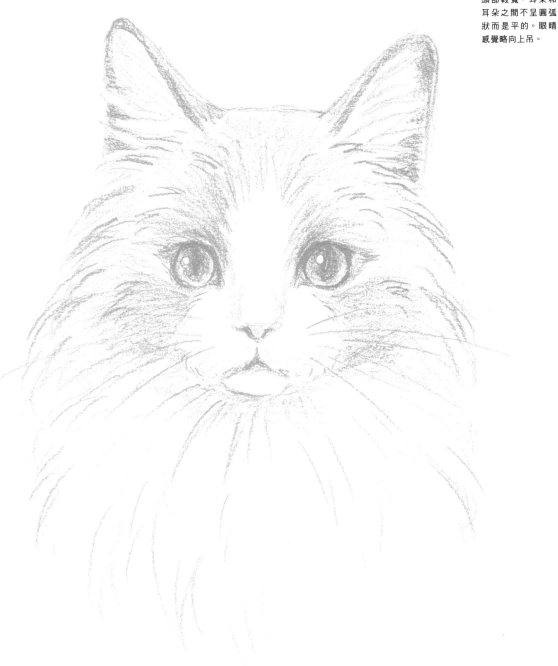

布偶貓

胸部和肩膀較寬的
品種。長長的毛覆
蓋全身。

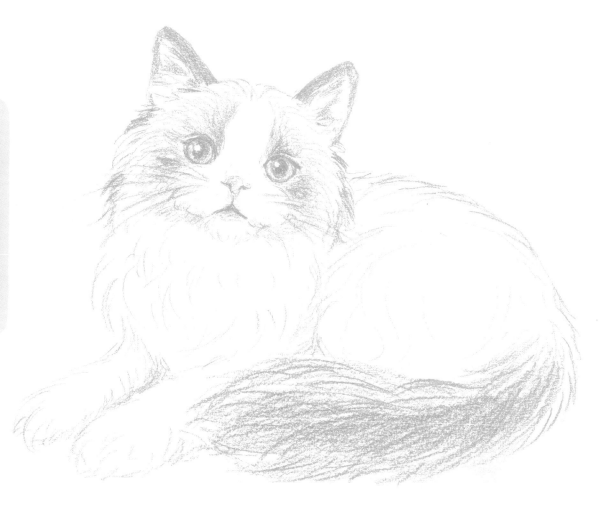

異國短毛貓

長在頭部較低處的
耳朵非常可愛。有
著在肩膀到腰部施
加重量感的體型。

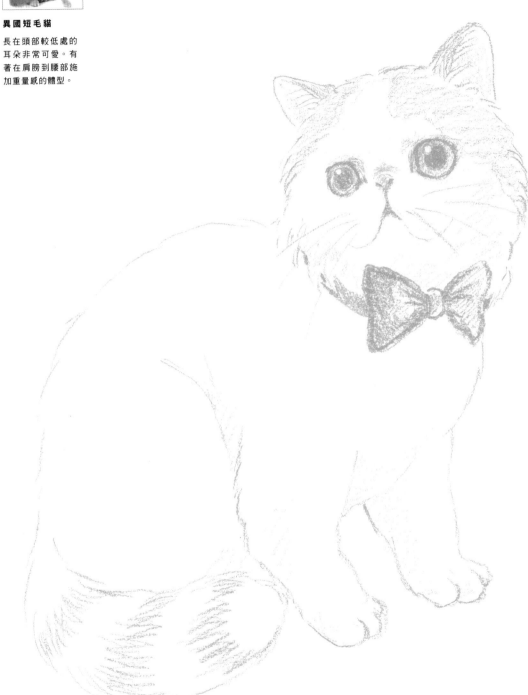

異國短毛貓

沒有什麼凹凸起伏
的平坦臉部為其特
色。因為這樣而惹
人 喜 愛、 非 常 可
愛，很受歡迎。

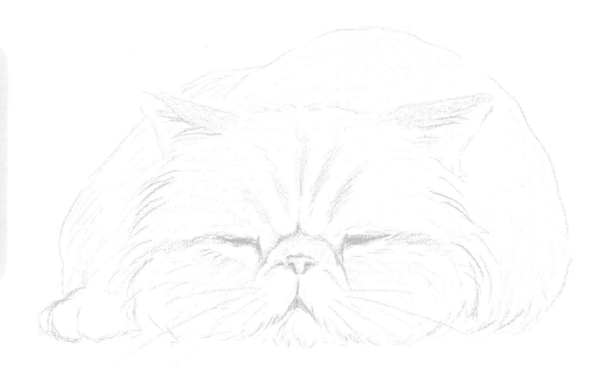

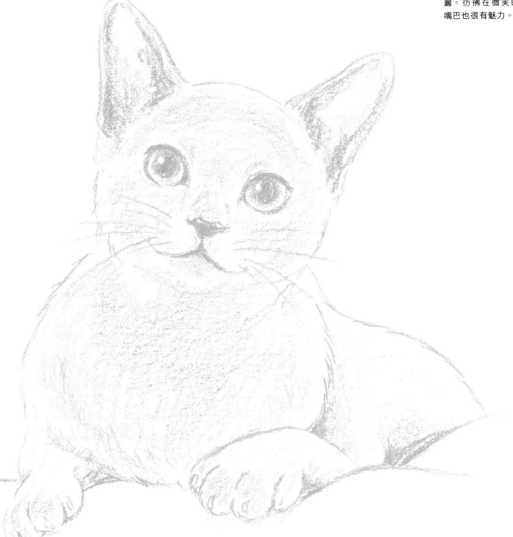

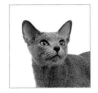

俄羅斯藍貓
耳朵較大。兩耳和
頭部連結處間較
寬，彷彿分開長在
頭部的最兩端。

試著描繪看看各種不同的貓咪

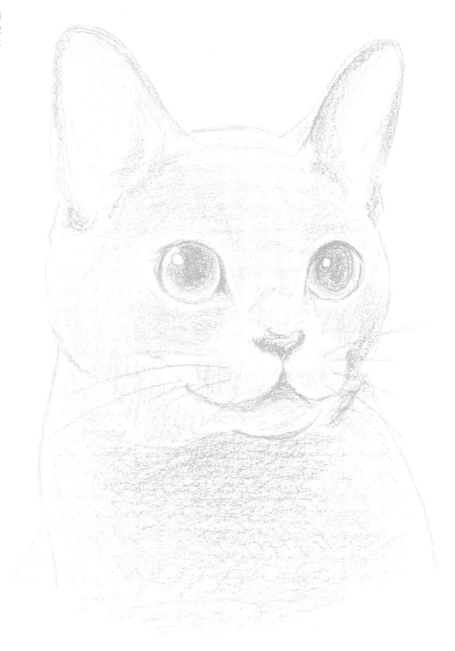

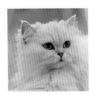

波斯貓

長長厚厚的毛給人
優雅的感覺。尾巴
也覆蓋著長長的
毛,非常蓬鬆。

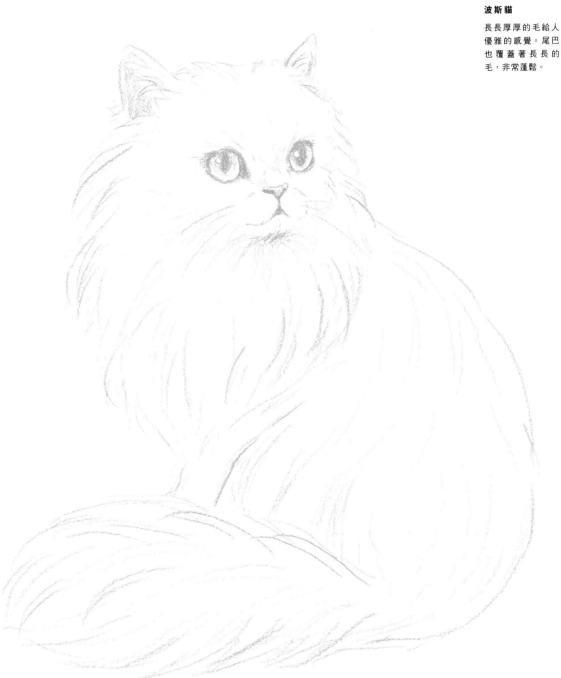

波斯貓

眼 睛 大 大 的 且 很
圓 。 小 巧 且 帶 圓 弧
狀 的 耳 朵 略 朝 外
側 。

試 著 描 繪 看 看 各 種 不 同 的 貓 咪

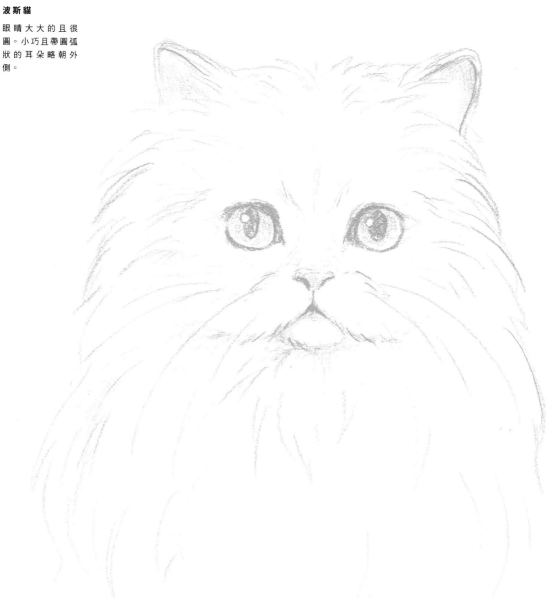

新加坡貓

身材纖細且腳也非常
挺拔優雅。臉部不管
從哪裡看都圓圓的,
耳朵很大也是其特
色。

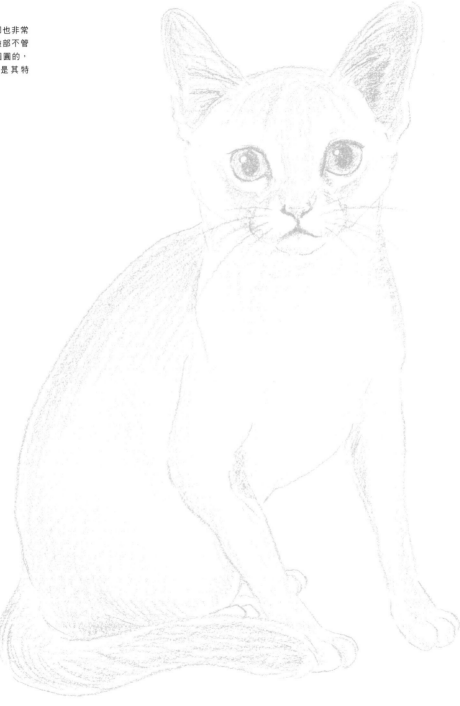

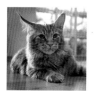

緬因貓

身上的毛量很多，
呈現蓬鬆感。耳朵
前端尖尖的且會帶
著毛束。

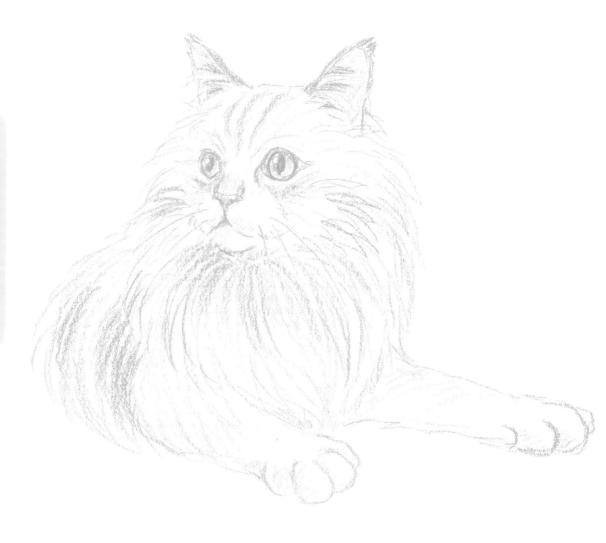

孟加拉豹貓

擁有宛如豹的花紋般
的毛。充滿野性氣息
且端正的臉部非常有
魅力。

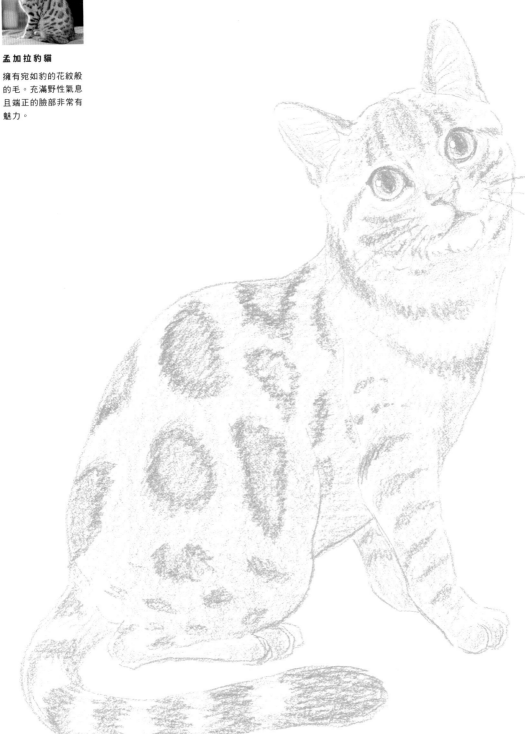

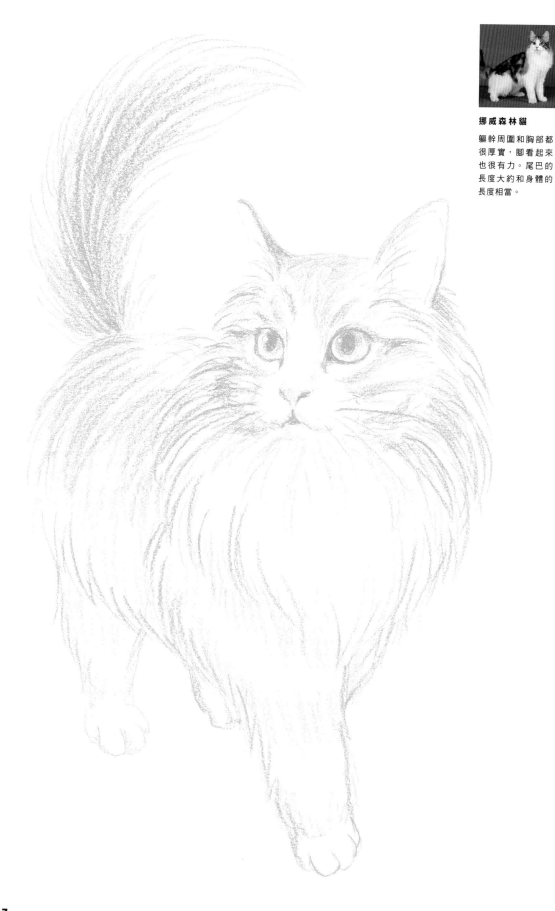

軀幹周圍和胸部都
很厚實，腳看起來
也很有力。尾巴的
長度大約和身體的
長度相當。

試著描繪看看各種不同的貓咪

從姿勢就能看出貓咪的心情

心愛的貓咪會不經意地做出可愛的動作。看似沒什麼大不了的動作，其實也表現出貓咪的心情。
如果能夠解讀其含意的話，就算言語無法相通，應該還是能夠變得更加親近。

姿勢
1

仰躺著對你露出肚子，就是心裡已經認可這個飼主了

軟軟的肚子是不太能承受攻擊的弱點部位。如果連這個地方都讓你看，基本上就證明貓咪對你感到信任安心。

我～猿～

姿勢
2

扭啊
扭啊

身體磨蹭扭動就是代表心情很好

「天氣真好，心情也好好」、「木天蓼讓我意志不清了」。像這樣心情很好時就會有的動作。但有時候也只是純粹背很癢。

姿勢
3

盯著你喔

直勾勾地盯著什麼時，就代表對那個物體充滿興趣

凝視著什麼的時候就是很有興趣的表現。如果是帶著期待的心情且興奮地觀察著的時候，也有可能是在想著「那傢伙是怎樣」而充滿警戒心地盯著。

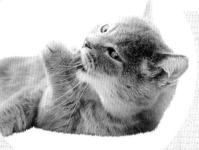

舔毛是為了
讓自己的情緒
冷靜下來

我舔
我舔

用舌頭舔舐身體除了理毛之外,也能讓自己的精神狀態冷靜緩和下來。而如果貓咪之間互相舔毛的話,就是感情很好的證明。

姿勢
5

尾巴
豎起來

尾巴豎起成U字形,
代表想要一起玩

尾巴豎起且呈現倒U字形的話,如果面對敵人是代表威嚇,如果是同伴的話就是邀請對方一起來玩。

姿勢
6

尾巴
豎直

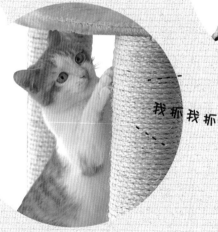

尾巴豎直且向上
揚起,就是感情
很好的證明

如果尾巴直直豎起地行走,就表示和對方有很親密的感情。如果接近貓媽媽時也會立起尾巴的話,也同樣代表感情良好。

姿勢
7

我抓我抓

嘿咻～

姿勢
8

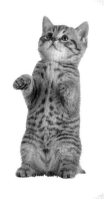

磨爪子
是代表想要展現
自己有多強

貓的腳底有臭腺,為了讓物體沾上自己的味道也是貓咪磨爪子的目的之一。將自己的味道沾在較高的地方,以此展現自己有多強。

站立起來的
姿勢是正在警戒中

注意到遠方有動靜時,就會進入警戒狀態而立起身體。讓視線變高,就能更加清楚地觀察目標物。

Zzz… 從睡相也能明白貓咪的心情！

貓咪的睡相也有很多種，不同的睡相也代表著不同的心情。
可以確認看看貓咪是抱持著什麼樣的心情在睡覺喔。

躺在枕頭上睡

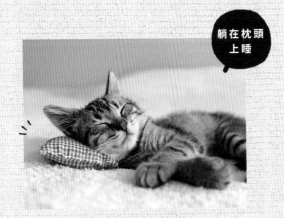

將頭部墊高
代表正在警戒狀態

只要將頭部墊高，附近有動靜時就可以
馬上觀察四周。也就是說，對周遭處於
警戒狀態時多會使用這個睡姿。

蓋住眼睛睡

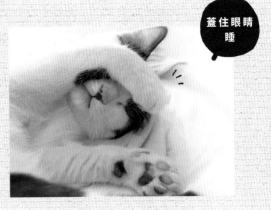

光線太刺眼
所以用前腳擋住

在光亮的地方會覺得刺眼，這點貓咪和
人類都一樣。用前腳蓋住後眼前就會變
暗了。

相同姿勢一起睡覺

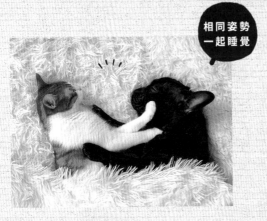

正在模仿
親近的貓咪夥伴

因為貓咪會模仿兄弟姐妹或是媽媽，以
相同姿勢睡覺也是之一。是親近的貓咪
之間常有的現象。

屁股對著外面睡

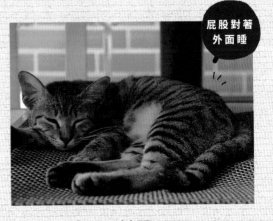

表示不討厭，
是信賴的證明

貓咪會用屁股對著飼主睡覺，這是因為
貓咪對飼主很信任。並不是因為討厭
你，請放心。

PART
3

趴在地上、縮成一團、伸展身體……

試著描繪看看
可愛的姿態吧

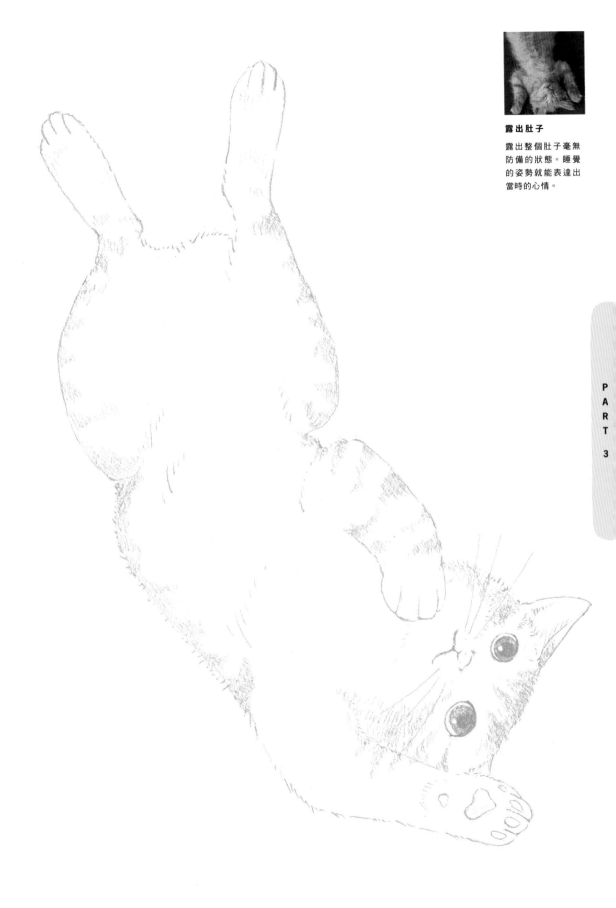

露出肚子

露出整個肚子毫無
防備的狀態。睡覺
的姿勢就能表達出
當時的心情。

眨眼

有時候會看到閉上
一眼的瞬間，很像
在拋媚眼。雖然很
可愛，但也可能是
有異物跑進眼睛裡
了！？

試著描繪看看可愛的姿態吧

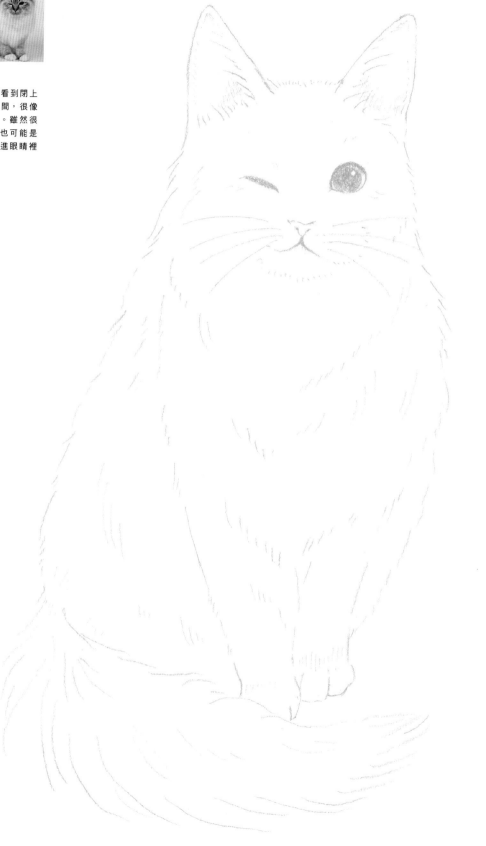

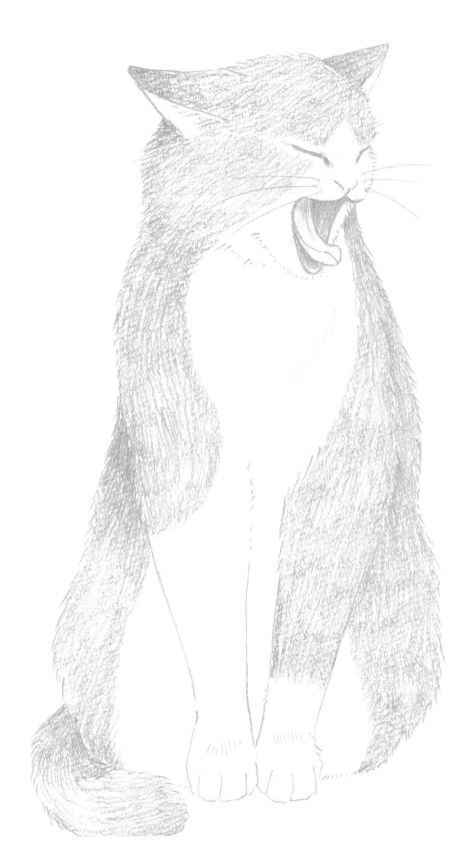

打呵欠

閉上眼睛好像要睡
覺的表情。很常看
到從口中吐出舌頭
卷起的樣子。

身體縮成一團

其實是在警戒狀態的姿勢。為了讓頭可以快速抬起所以放在腳上。

試著描繪看看可愛的姿態吧

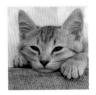

放上下巴

輕輕把臉放在台子
等地方上的姿勢。
臉頰肉擠在一起的
樣子很可愛。

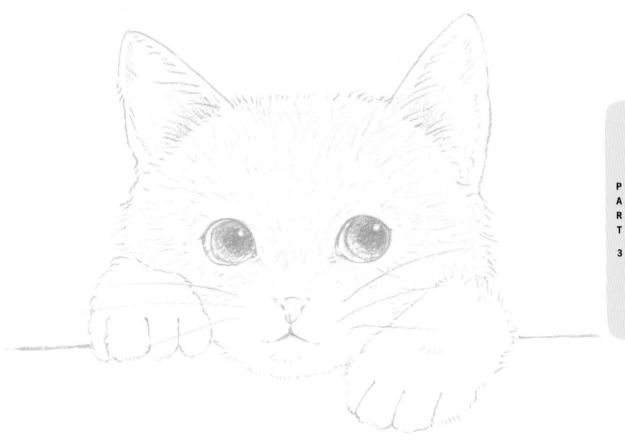

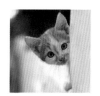

露出臉偷看

惹人憐愛地稍微探出
頭的姿勢。不知道正
在凝視什麼的眼睛是
重點。

試著描繪看看可愛的姿態吧

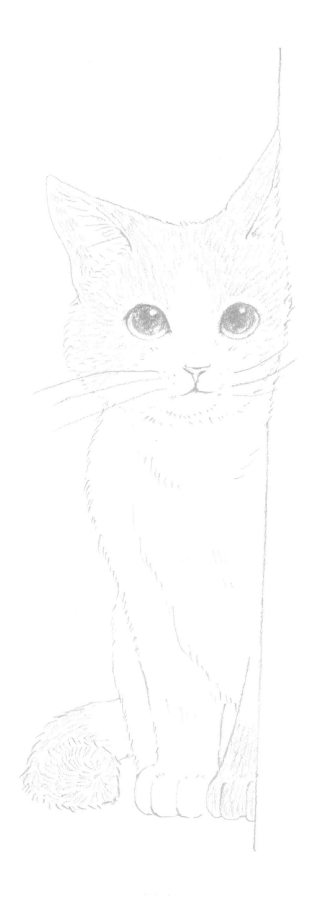

老爹式坐法

在理毛等時候經常
會擺出的大腿打開
的姿勢。看起來就
像人類老爹。

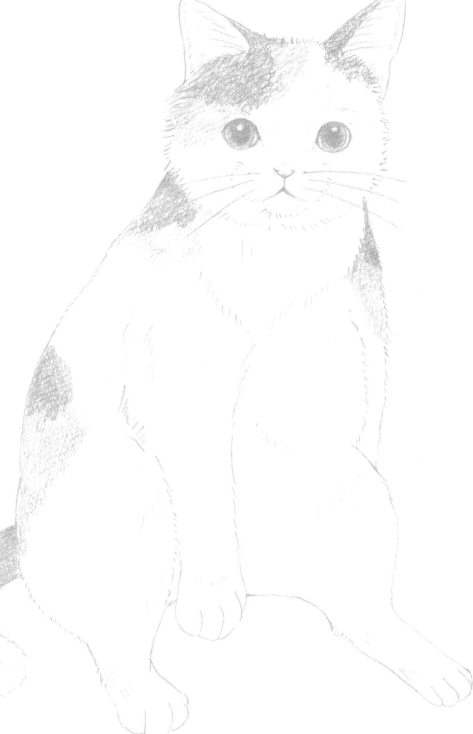

睡午覺

像人類睡覺時的睡相
是代表貓咪現正很安
心。似乎心情很好地
安穩熟睡著。

試著描繪看看可愛的姿態吧

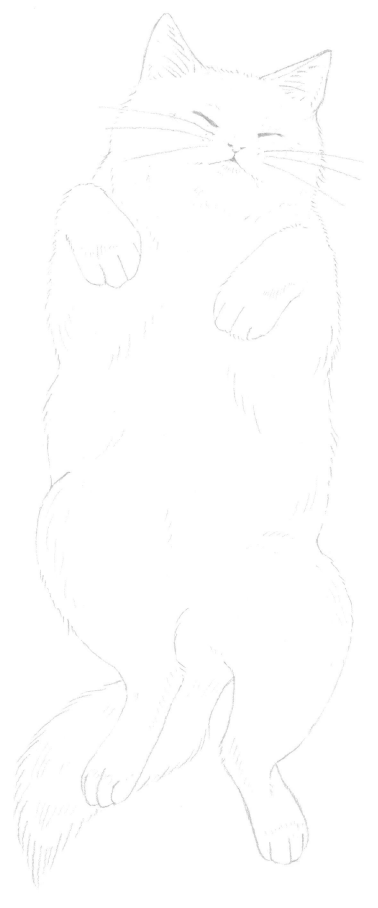

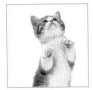

上身直立

用後腳站起來，就
像在抓什麼一樣。
努力且認真的表情
非常可愛。

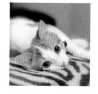

躺著玩

在冬季有暖陽的日子裡常會有的、全身懶洋洋的樣子。慵懶的臉部表情也惹人憐愛。

試著描繪看看可愛的姿態吧

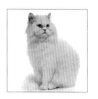

正坐

雙腳併攏放在身前
的坐姿。在做這個
姿勢時也會自然呈
現出凜然的表情。

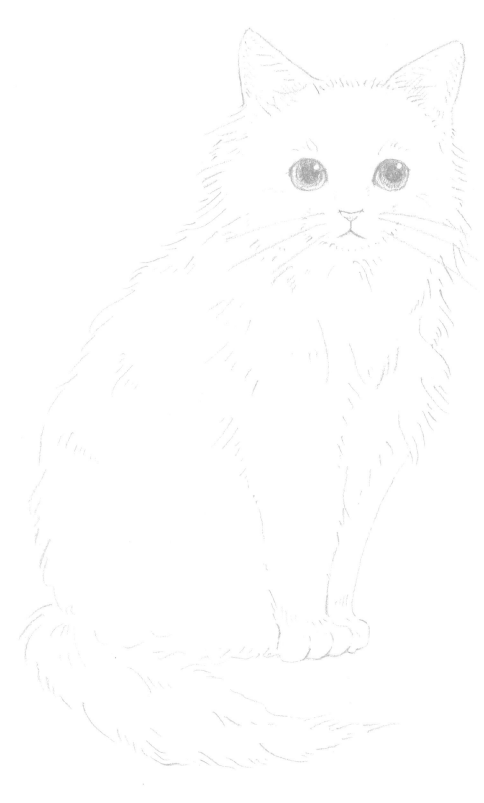

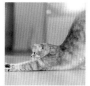

伸懶腰

起床後會用力伸展讓
身體醒來。大概是
「啊～睡得好舒服！
好！現在要玩什麼
呢」的心情吧？

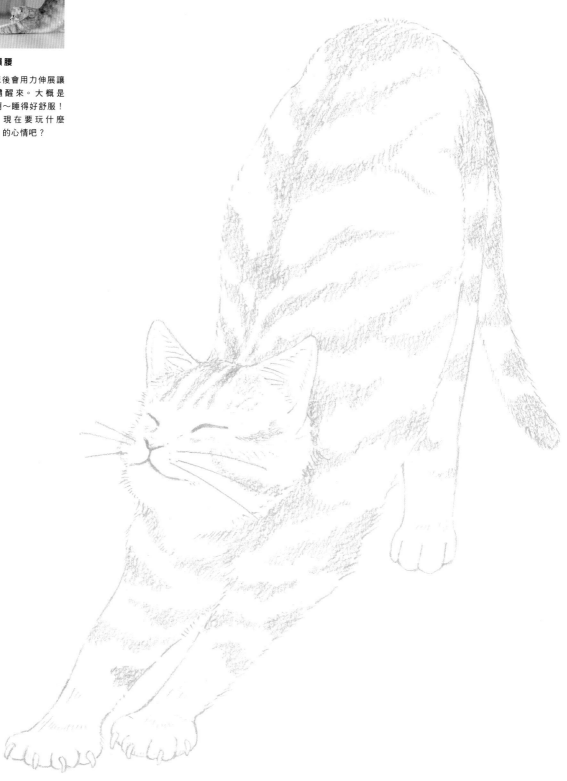

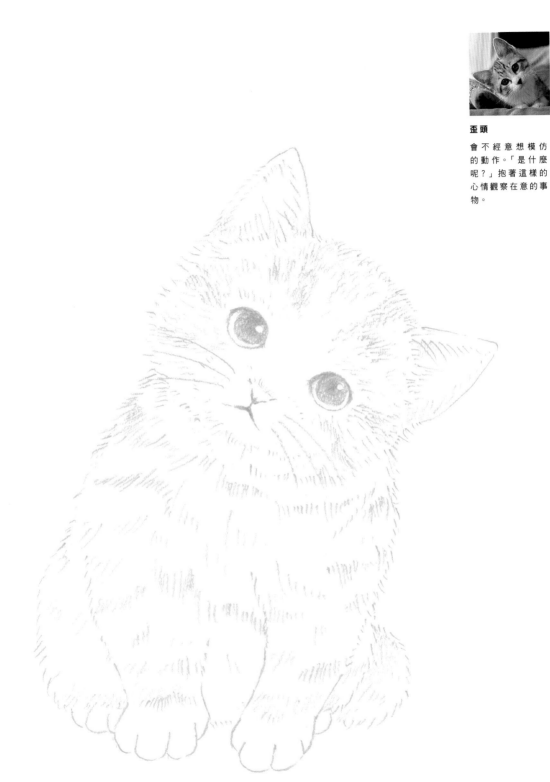

歪頭

會不經意想模仿
的動作。「是什麼
呢?」抱著這樣的
心情觀察在意的事
物。

往後看

將脖子努力轉向後方。呈現這個姿勢後意外地發現原來貓咪是有肌肉的身材。

試著描繪看看可愛的姿態吧

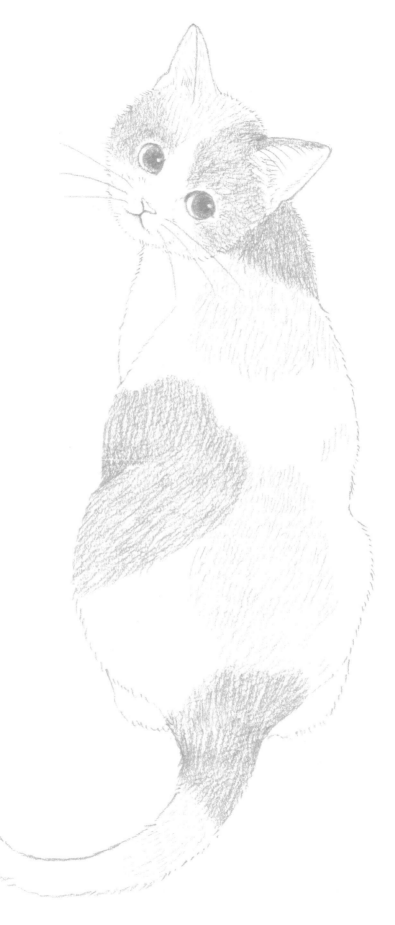

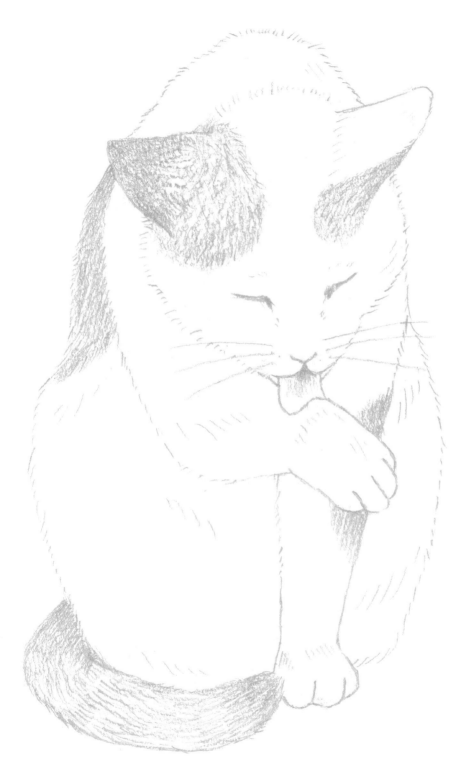

舔毛

閉著眼睛舔著自己
的腳。舔舐是一種
本能的動作。似乎
這麼做心裡就會平
靜。

鑽進箱子裡

硬要將身體塞進狹
窄處也是貓咪的習
性之一。將身體完
全收進去後露出滿
意的表情。

試著描繪看看可愛的姿態吧

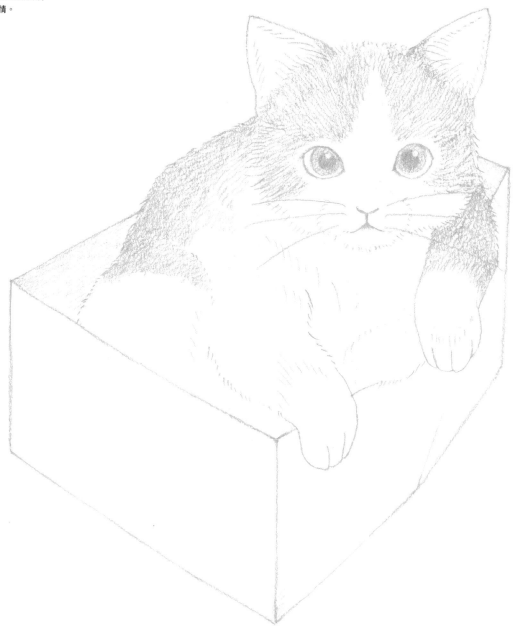

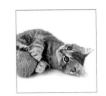

玩玩具

「要一起來玩玩具嗎？」的暗示。用往上看的可愛視線提出邀約♪

PART
4

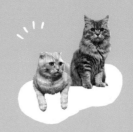

一起睡覺、窩在一起

試著描繪看看
感情融洽的貓咪們

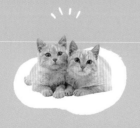

Instagram / nikoandpoko

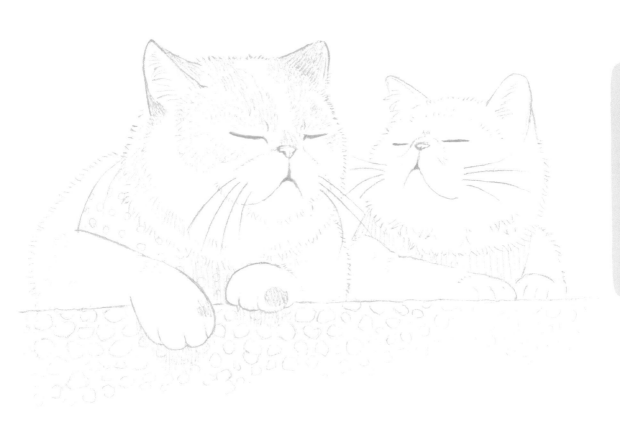

左 / **異國短毛貓**	右 / **異國短毛貓**
名字 / NIKO	名字 / POKO
性別 / 母	性別 / 公
年齡 / 4 歲	年齡 / 2 歲
眼睛細細而且露出安穩睡著的表情,但其實是清醒的啦。	鼻子較低且嘴巴呈大大的ㄟ字。面無表情的臉部也有迷人之處、非常可愛。

Instagram / _archange_

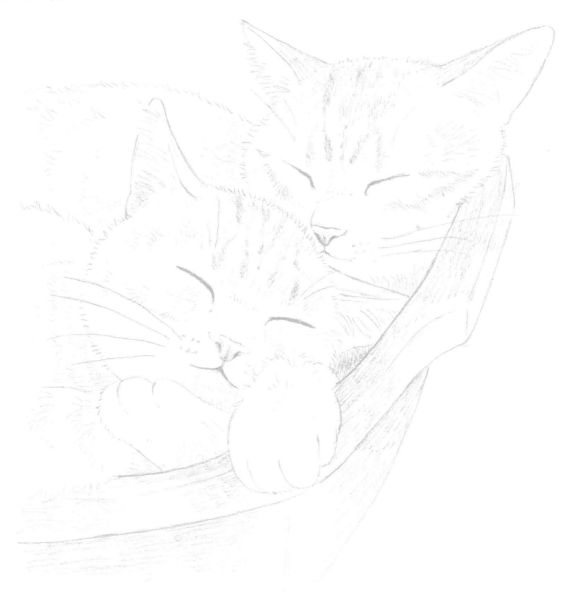

左 / **英國短毛貓**

名字 / らる
性別 / 公
年齡 / 1 歲

じゅら的手當枕頭
好 舒 服 ， 睡 得 很
熟。臉圓圓的，臉
頰也鼓起來。

右 / **蘇格蘭折耳貓**

名字 / じゅら
性別 / 公
年齡 / 1 歲

耳朵立起的蘇格蘭
折 耳 貓 。 眼 睛 上
方也長了長長的鬍
鬚。

Instagram / vvviopw

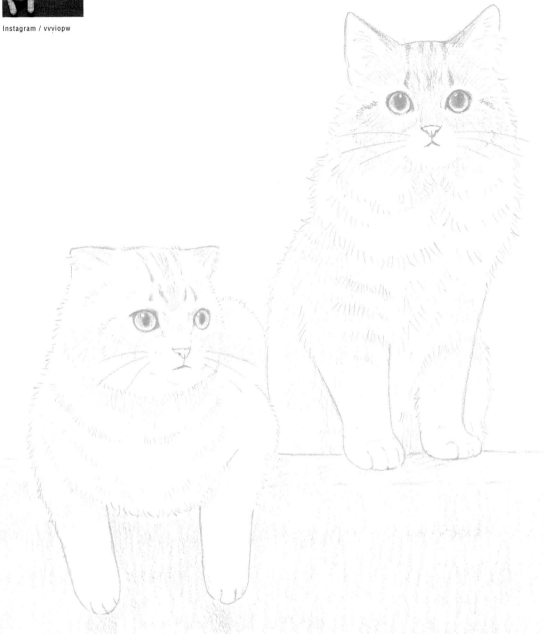

右 / **蘇格蘭折耳貓**

名字 / 金太
性別 / 公
年齡 / 3 歲

下垂的耳朵是其迷
人之處。小小圓圓
的腳尖也是特色之
一。

左 / **襤褸貓**

名字 / 蒼太
性別 / 公
年齡 / 1 歲

端正的五官。脖子周
圍有很密的長毛。

試著描繪看看感情融洽的貓咪們

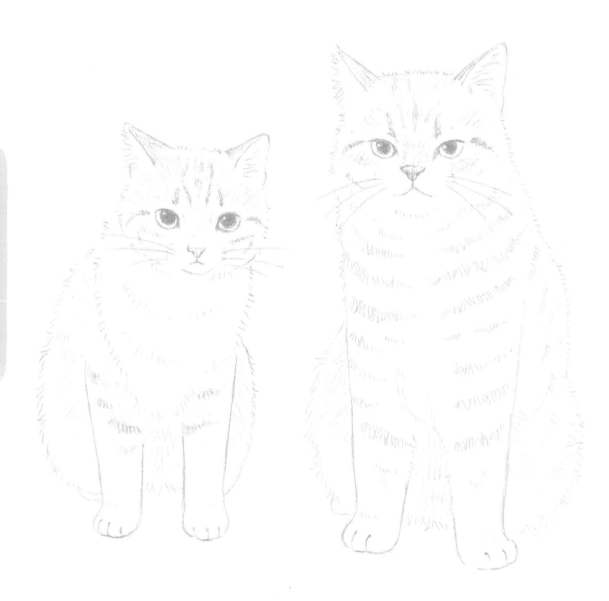

左 / **曼赤肯貓**

名字 / こまめ
性別 / 母
年齡 / 2歲

胸前有白色且蓬鬆柔軟的毛。和おまめ一樣眼頭很銳利。

右 / **曼赤肯貓**

名字 / おまめ
性別 / 公
年齡 / 3歲

眼睛細長。全身的條紋圖案給人野性的感覺。

Instagram / koma_sora

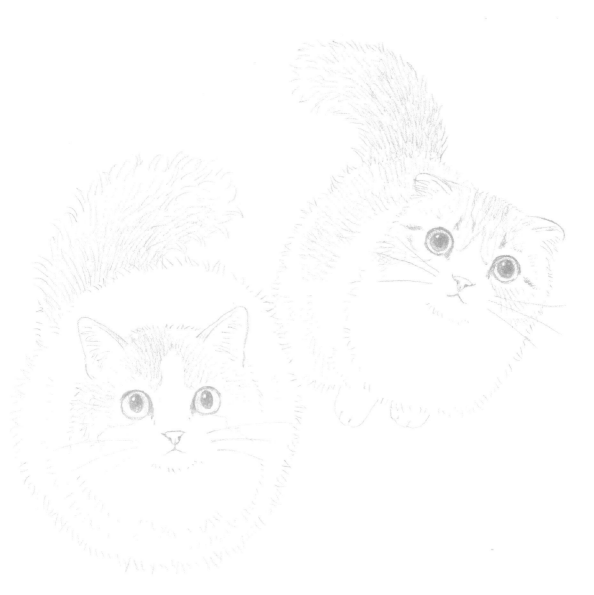

左 / **蘇格蘭折耳貓**

名字 / こま
性別 / 母
年齡 / 4 歲

雖然是同種的貓咪，
但耳朵是立起來的。
和そら相較之下黑眼
珠較小且臉較圓。

右 / **蘇格蘭折耳貓**

名字 / そら
性別 / 母
年齡 / 4 歲

耳朵垂垂的，黑眼
珠又大又靈活。尾
巴則是蓬鬆的毛。

眼頭和臉的形狀都很
相似的兩隻貓。一樣
擺出如人面獅身的表
情。

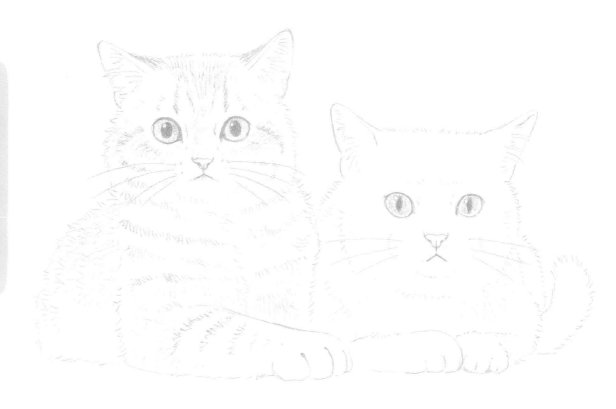

守護著剛出生沒多久
的小貓，母貓的眼神
非常認真！

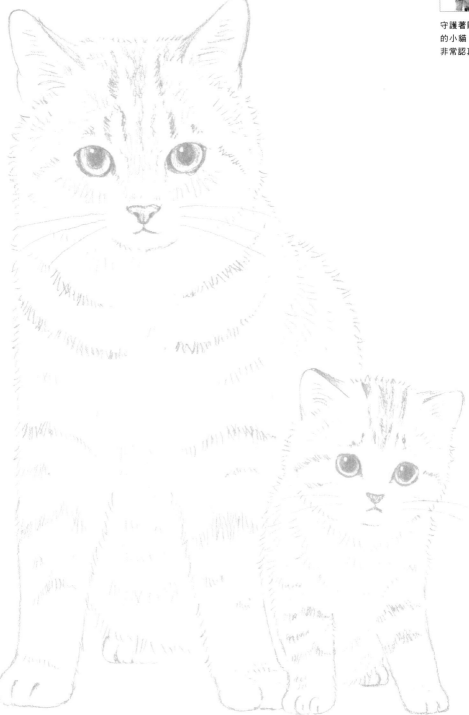

身體緊緊靠在一起的
兩隻貓咪。可能只要
擠在一起就會覺得安
心？

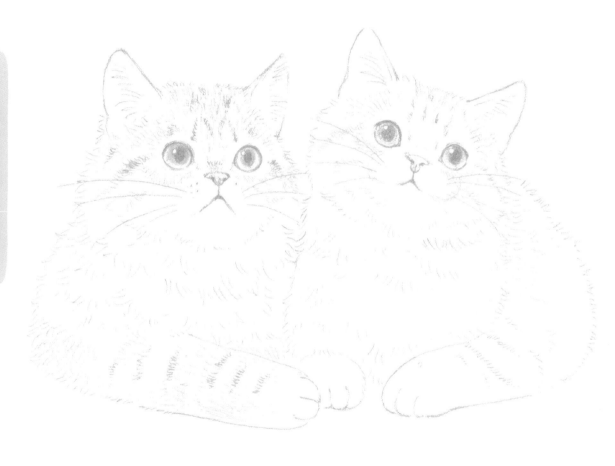

擺出同樣的姿勢就是
感情很好的證明。貓
咪好像會想要模仿對
方的動作。

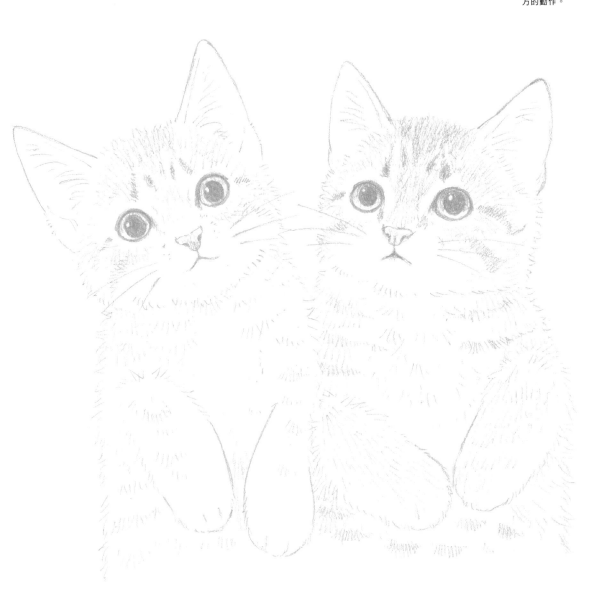

幼貓兄弟。用略為細
長的眼睛，一起盯著
遠方。

試
著
描
繪
看
看
感
情
融
洽
的
貓
咪
們

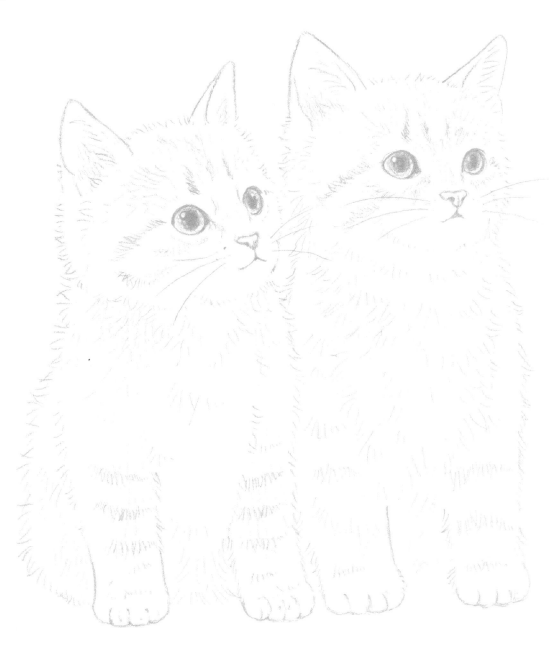

感情很好玩在一起的
兩隻貓。幼貓身上的
毛非常柔軟且蓬鬆。

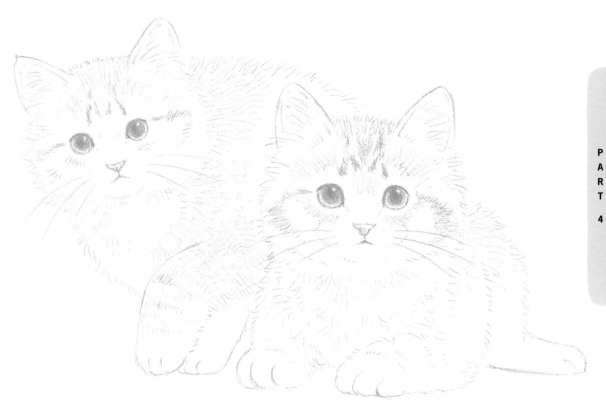

PART
5

表情也栩栩如生！

跟著上色
讓可愛度更提升

\ 只要畫成彩色的，毛流和臉部都會更真實 /

享受跟著上色的方法

將底稿上色也是享受似顏繪的方法之一。
用色鉛筆將毛或是身上的部位上色，看起來可愛感就會更加提升。

描繪上色時其實不用跟貓咪
原本一模一樣的顏色也沒關係。
用手邊就有的顏色
隨意地描繪上色吧！

> 準備
> 色鉛筆吧！

建議使用的工具就是色鉛筆。
可以畫上顏色深淺或是重疊上
色，所以能以此表現出貓咪複
雜的毛色。要描繪貓咪的顏
色，準備灰色、茶色、銘黃
色、黃土色、橘色、黑色等六
色應該就可以了。

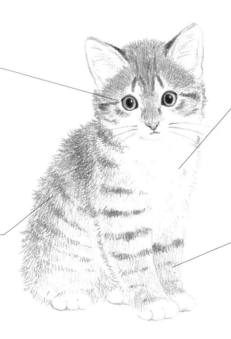

臉部的部位
用黑色來畫

只要將眼睛和鼻子等部位
確實上色，就能替臉部增
添變化，表情也會變得更
加生動。

用明亮的顏色
畫上底色

在描繪貓咪的毛之前先將整
體上色。如果是茶色系的貓
咪，建議用黃土色等明亮的
顏色來畫。

畫出深淺就能
呈現出立體感

花紋或是毛長得比較密的
部分等，就描繪得深一
點。將顏色畫出深淺，就
能讓貓咪產生立體感。

添上顏色
表現出毛流

用和毛色一樣顏色的色鉛
筆，沿著毛流開始描繪。
接著再用不同的顏色稍微
重疊，複雜的毛色也能忠
實呈現。

享受不同媒材的樂趣

除了色鉛筆之外，用蠟筆或是彩色筆等描繪也很好玩。試著比較看看不同媒材各自呈現的感覺。

色鉛筆是能畫出毛的
動感且容易呈現蓬鬆
感的一種媒材。

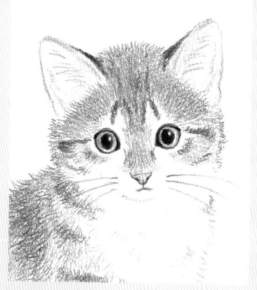

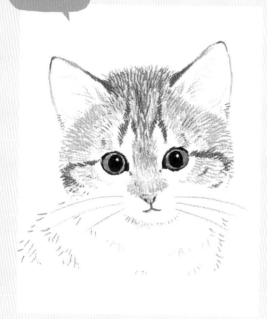

畫出給人溫柔感覺的
貓咪。缺點是很容易
把手弄髒。

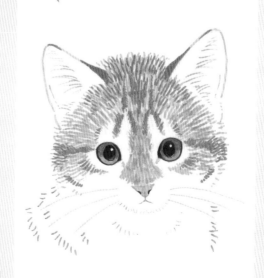

對比非常清楚，呈現
出很活潑的氣氛。

83

耳朵周圍畫成深茶
色。藍色的眼睛也很
吸引人。

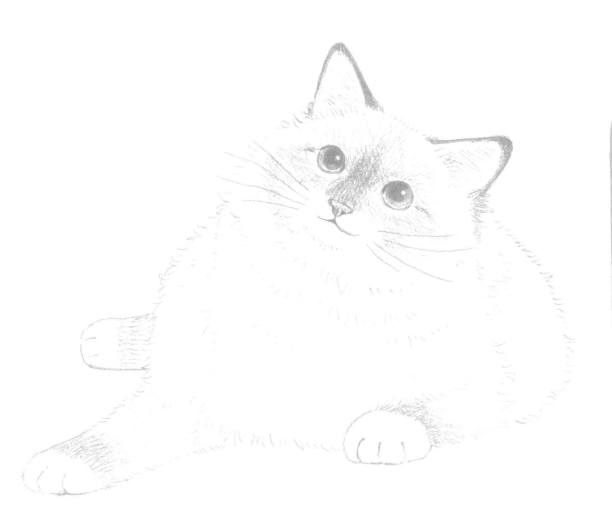

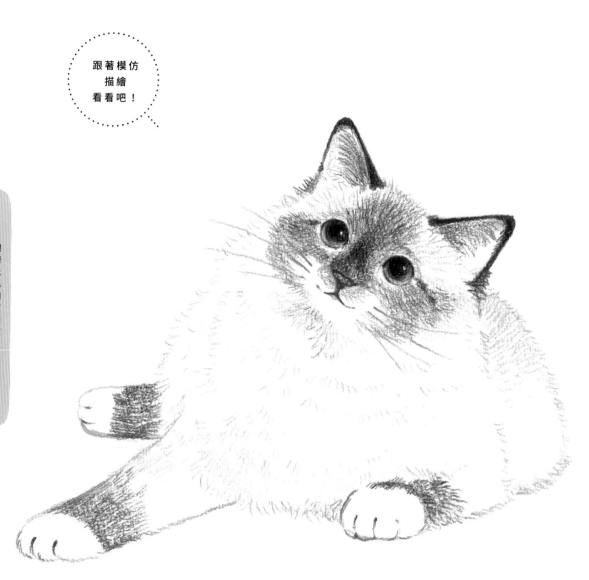

跟著模仿
描繪
看看吧！

跟著上色讓可愛度更提升

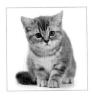

淺淺灰色的幼貓。耳
朵內側也覆蓋著蓬鬆
柔軟的毛。

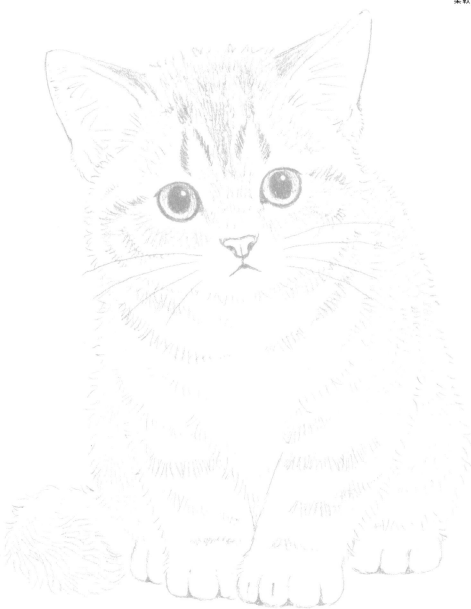

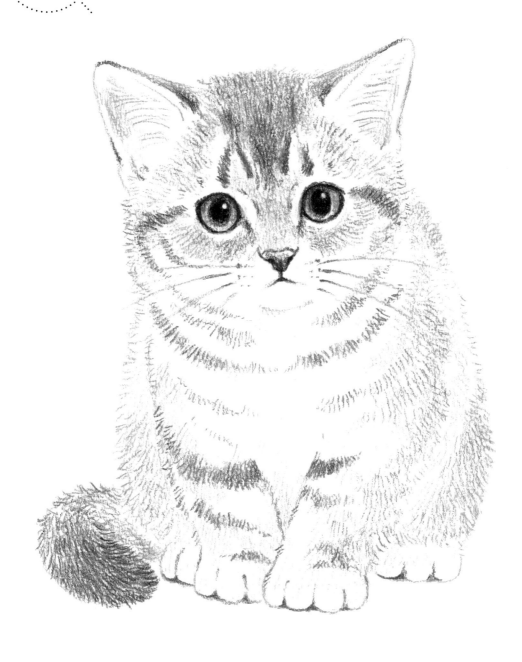

前端尖尖且大大的
耳朵讓人印象深
刻。額頭呈現M字
形的條紋花紋也很
醒目。

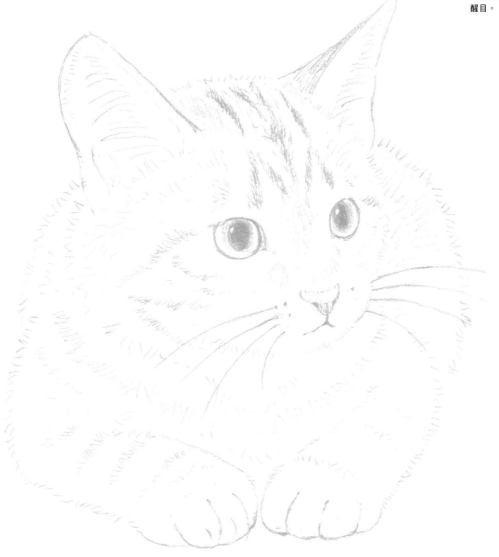

跟著模仿
描繪
看看吧！

跟著上色讓可愛度更提升

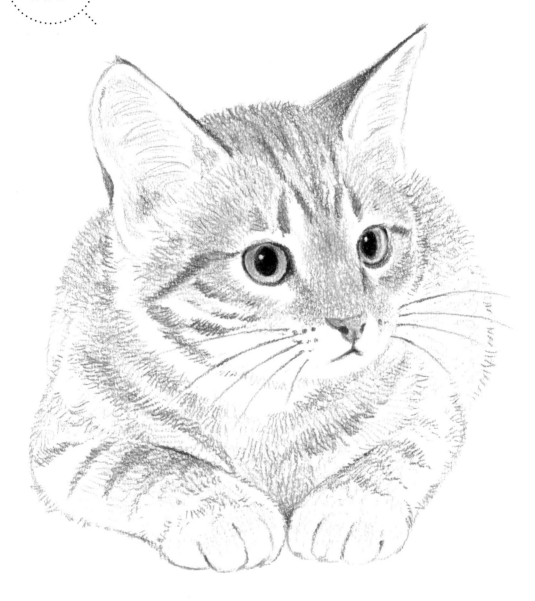

毛呈現偏黑的焦茶色
漸層。尾巴和腳的橫
條紋花紋也是特色。

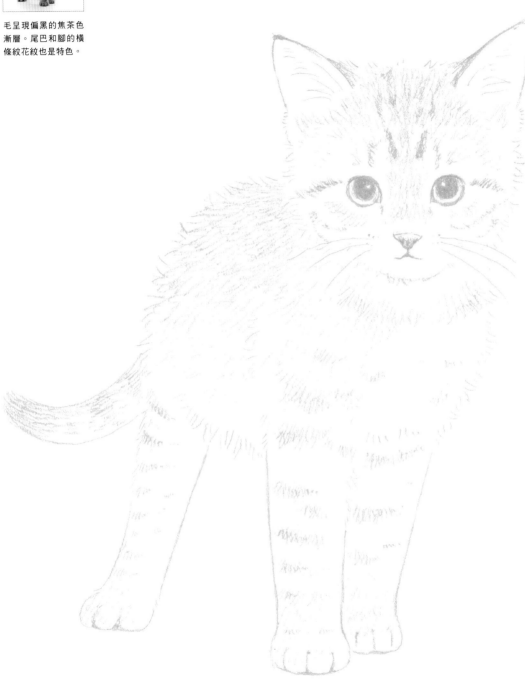

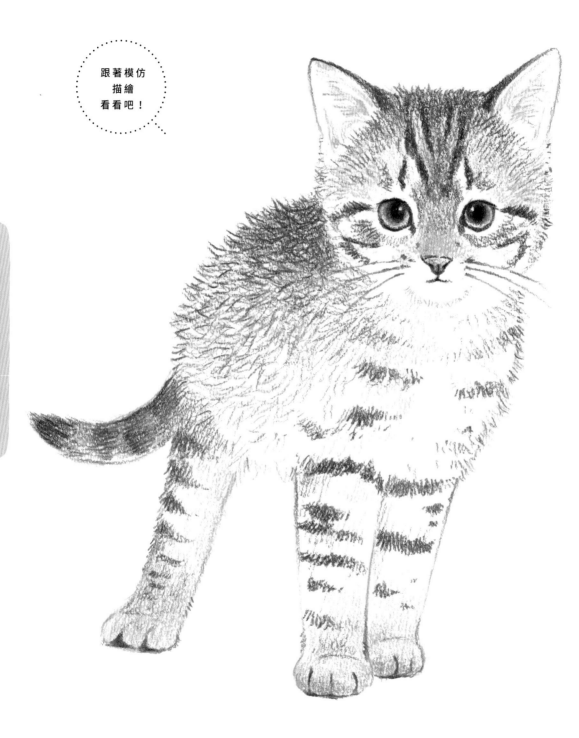

跟著上色讓可愛度更提升

身上大部分都覆蓋著
深茶色的毛，胸前和
腳尖的毛是白色的。

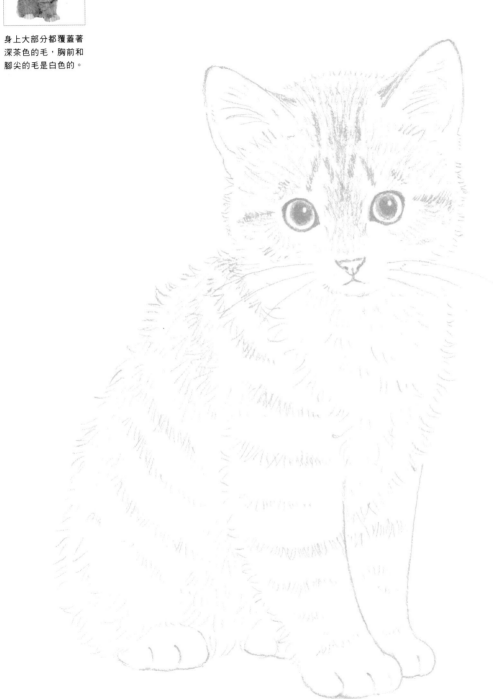

跟著模仿
描繪
看看吧！

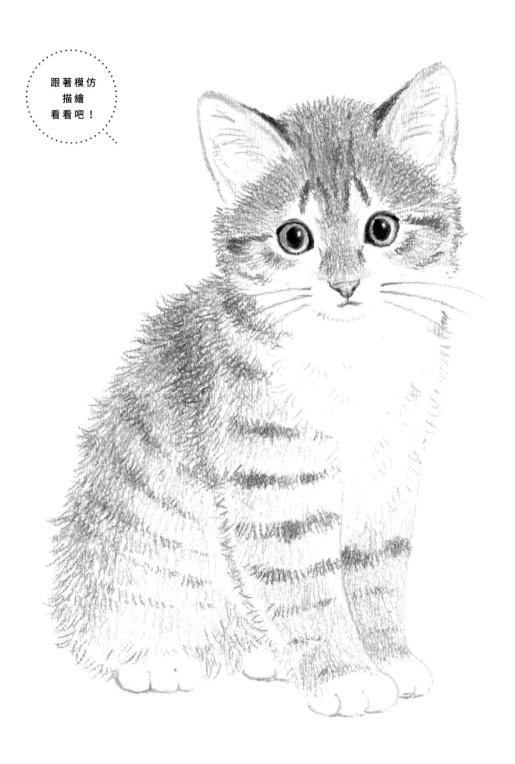

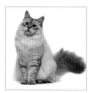

和身體相較之下，尾
巴的顏色畫得比較
深。小小的鼻子是粉
紅色的。

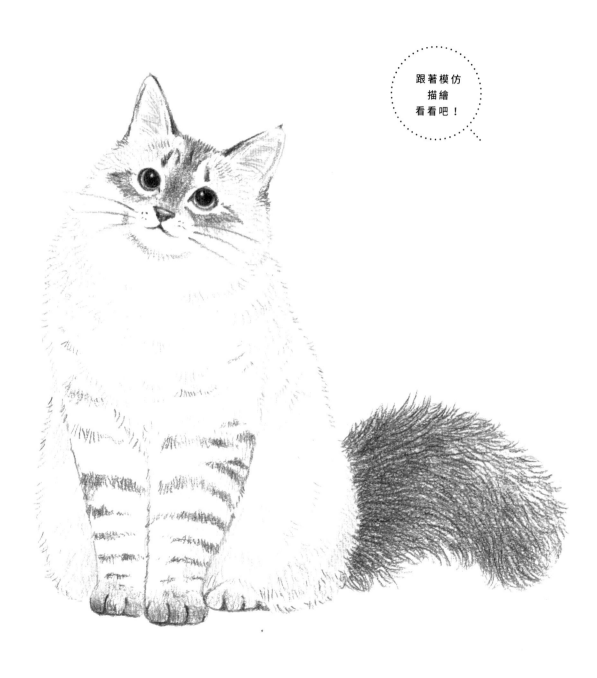

跟著上色讓可愛度更提升

95

Staff

設計	福田恵子（COLORS）
攝影	田辺エリ
編輯、製作	柿沼曜子
	smile editors
編輯助理	羽田野由衣　中島実優

參考文獻

《貓語大辭典（增修版）：理解貓咪不可思議的動作、
不可解的行為之謎！》（晨星）
《完全了解　貓種大圖鑑》（學研出版）（暫譯）

Enpitsu de kantan！Kawaii！Neko nazorie
© Gakken
First published in Japan 2017 by Gakken Plus co.,
Ltd., Tokyo
Traditional Chinese translation arranged with
Gakken Plus co., Ltd.

馬上上手，輕鬆繪製！
超可愛貓咪似顏繪

2021年3月1日初版第一刷發行
2024年3月1日初版第二刷發行

作　者	shino、NoA、森屋真偉子
譯　者	黃嬿容
編　輯	吳元晴
設　計	黃瀞瑢
發 行 人	若森稔雄
發 行 所	台灣東販股份有限公司
	＜地址＞台北市南京東路4段130號2F-1
	＜電話＞（02）2577-8878
	＜傳真＞（02）2577-8896
	＜網址＞http://www.tohan.com.tw
郵撥帳號	1405049-4
法律顧問	蕭雄淋律師
總 經 銷	聯合發行股份有限公司
	＜電話＞（02）2917-8022

國家圖書館出版品預行編目（CIP）資料

馬上上手,輕鬆繪製!超可愛貓咪似顏繪/shino, NoA,
　森屋真偉子著；黃嬿容譯. -- 初版. -- 臺北市：臺灣
東販股份有限公司, 2021.03
96面；18.2×25.7公分
ISBN 978-986-511-605-7（平裝）

1.動物畫 2.繪畫技法

947.33　　　　　　　　　　　　　110000309

shino （Part1、4、5）

插畫家。大多是描繪以動物為主題的插畫。也會繪製雜貨、文具、書籍相關的插畫。本書的圖畫全都是手繪，但平常是使用photoshop繪製。雖然是電子繪圖，但卻非常溫暖的插畫相當受歡迎。和其他作著共著有《畫出家裡可愛寵物》（暫譯，寶島社出版）
http://shinoillustration.tumblr.com/

NoA （Part2）

插畫家，主要描繪動物插畫。能掌握動物可愛表情和動作的作品非常受歡迎。多數作品皆是以水彩筆觸描繪出的多彩畫作。此外，也有製作賀卡、月曆、手機保護殼或是書籍、網站等許多與插畫相關的工作。
http://noaillustration.web.fc2.com/

森屋 真偉子 （Part3）

從青山學院大學法國文學課畢業後到法國生活。在ECV巴黎就讀平面設計科。自己的插畫作品除了鉛筆之外，也會用原子筆、墨水、顏料、剪貼等各種媒材與做法來表現。此外也對平面設計、攝影、服裝設計等有涉略。
http://gooddesignfor.com/